Livre à Colorier sur
BROMONT
Coloring book

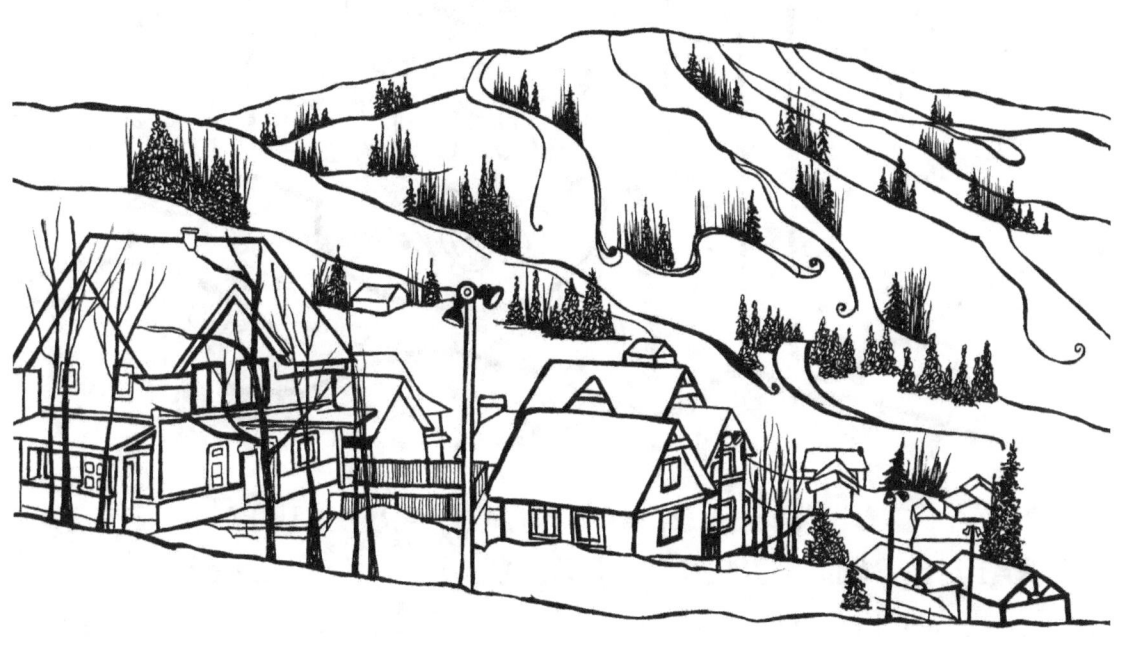

www.you-color.com

Copyright © 2018 You-Color
All rights reserved.

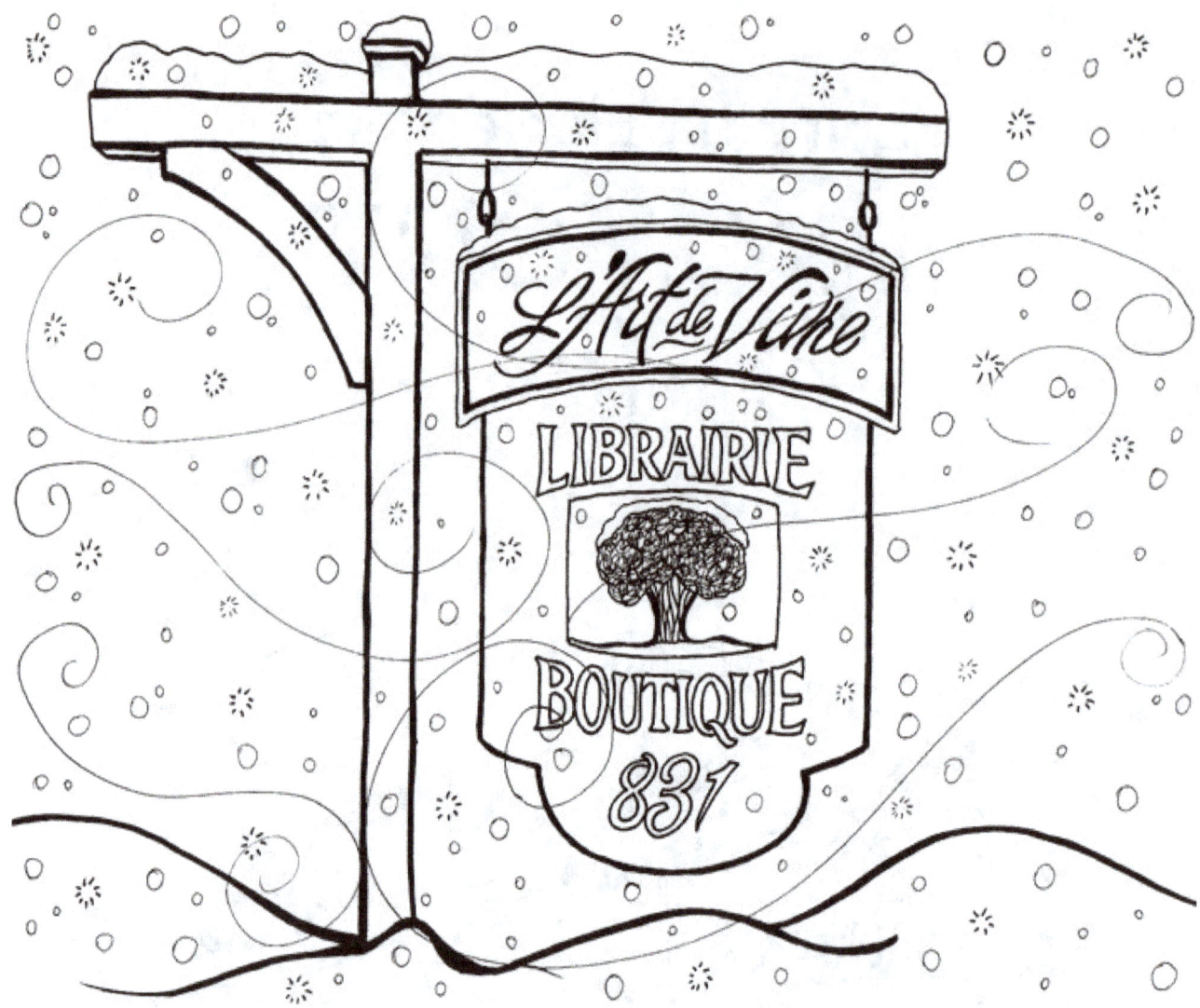

MERCI à **CHANTAL LÉTOURNEAU**, PROPRIÉTAIRE DE LA LIBRAIRIE-BOUTIQUE L'ART DE VIVRE, d'avoir été la première à encourager l'exposition des livres à Colorier You-Color sur Bromont et les autres villes! Vous y trouverez des idées cadeaux et des livres de lectures pour tous les goûts! Passez faire un tour!

THANK YOU TO CHANTAL LÉTOURNEAU, OWNER OF THE BOOK-SHOP and Boutique: L'ART de Vivre, for being the first to encourage the exhibition of You-Color books on Bromont and other cities! You will find gift ideas and reading books for all taste! Stop by and have a look!

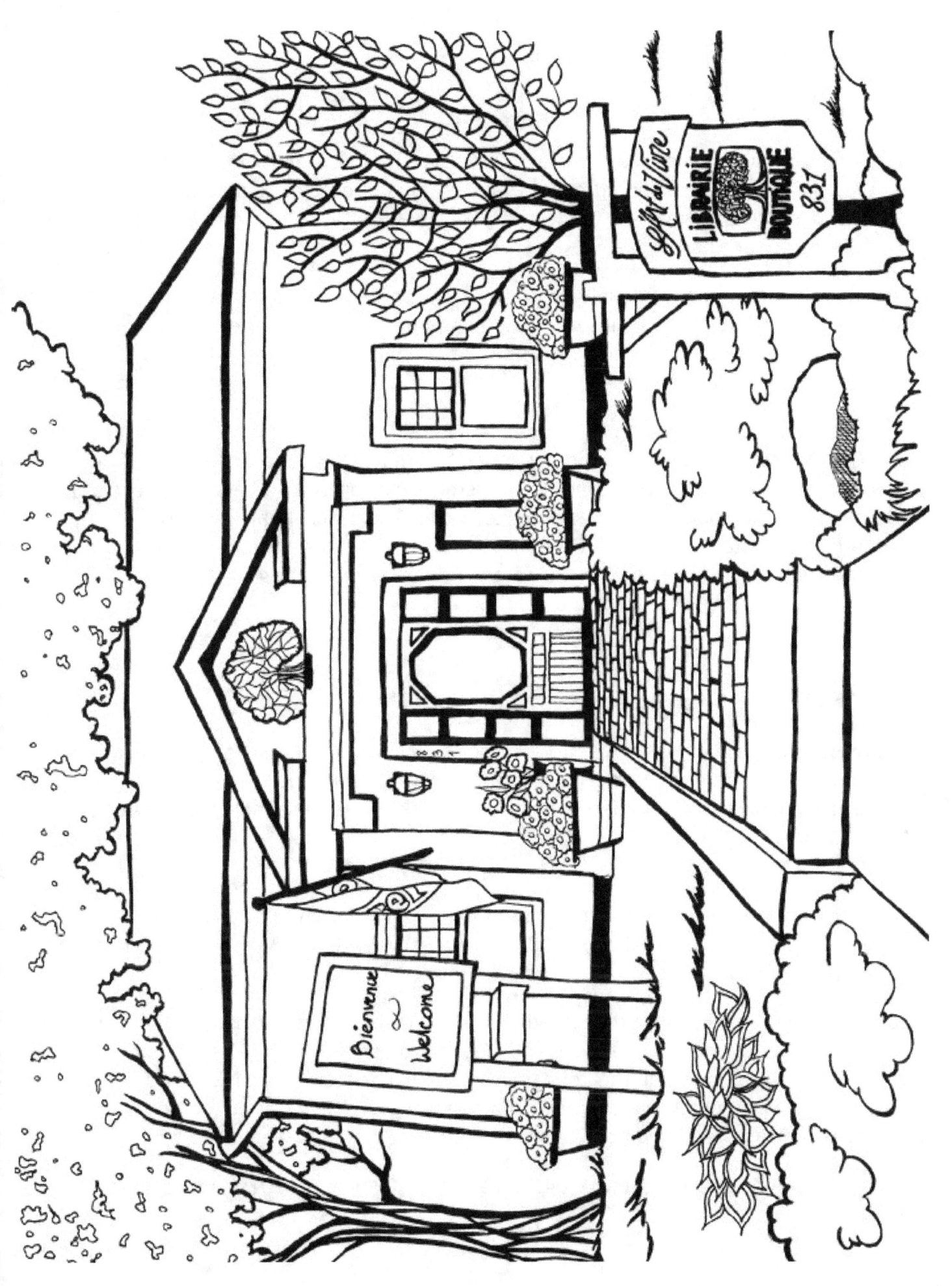

Un peu d'histoire sur Bromont

Bromont est une ville située dans la Municipalité régionale du comté Brome-Missisquoi. La région administrative est la Montérégie. La ville est en bordure des Cantons-de-l'Est, bordée par la rivière Yamaska et à mi-chemin entre Montréal et Sherbrooke.

La famille Désourdy, a fondé la ville de Bromont en 1964, au pied du mont Brome. Celle-ci rêvait d'en faire la ville idéale pour la vie de famille. Inspiré par le concept Cité de Jardins, le développement de Bromont fut réalisé par l'urbaniste anglais Ebenezer Howard.

Le lac Bromont et le lac Gale, situé dans le sud de la municipalité, vous offre le Spa BALNEA, qui est le plus grand des bains thermaux québécois. L'économie de Bromont repose principalement sur le tourisme avec son centre de ski, ses clubs de golf, et les glissades d'eau. La haute technologie fait aussi partie de son économie. Les entreprises IBM, General Electric et Teledyne-Dalsab font aussi parti de cette économie. En 2016, le recensement indiquait 9 041 habitants, soit 18,2% de plus, par rapport à 2011.

Brief history of Bromont

Bromont is a town located in the Regional Municipality of Brome-Missisquoi County. The administrative region is the Montérégie. The city is on the edge of the Eastern Townships, bordered by the Yamaska River and halfway between Montreal and Sherbrooke.

The Désourdy family founded the town of Bromont in 1964 at the foot of Mount Brome. They dreamed of making it the ideal city for family life. Inspired by the Garden city concept, the development of Bromont was carried out by English town planner Ebenezer Howard.

Lake Bromont and Lake Gale, located in the south of the municipality, offers the BALNEA Spa, which is the largest of Quebec's thermal baths. The economy of Bromont is based primarily on tourism with its ski center, golf clubs, and water slides. High technology is also part of its economy. IBM, General Electric and Teledyne-Dalsab are also part of this economy.

In 2016, the census indicated 9,041 inhabitants, which is 18.2% more than in 2011.

.

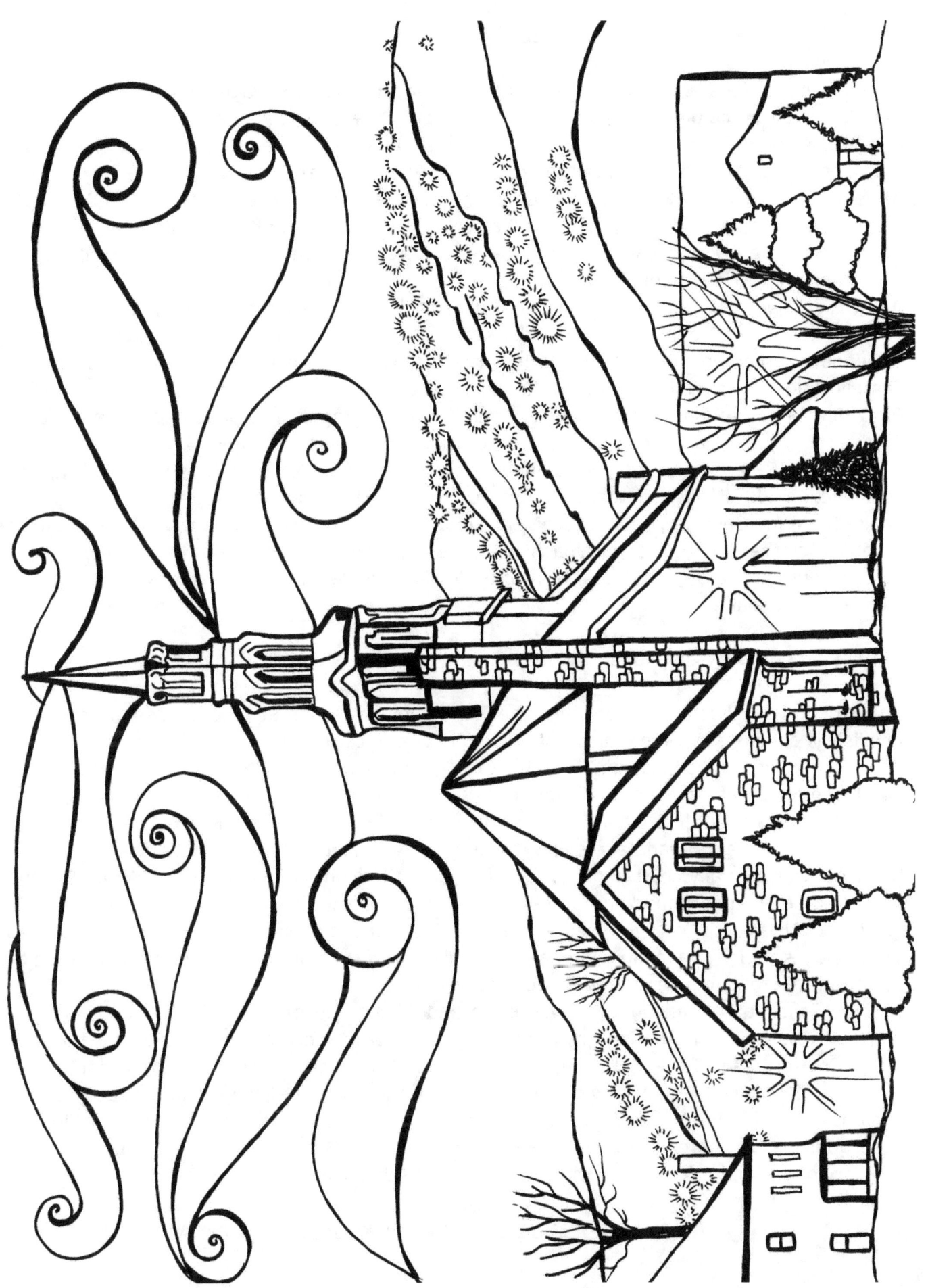

Église Saint-Francois Xavier, Bromont

Construction 1889-1891 - Avant la révolution américaine, John Savage, loyaliste d'origine irlandaise, est un cultivateur bien établi dans l'État de New York. Pendant la guerre d'Indépendance, il est emprisonné pour ses idées puis se réfugie au Canada. Dès 1792, il pétitionne les autorités pour obtenir le canton de Shefford. Sans connaître l'issue de la décision, il s'y installe avec sa famille dans une cabane en rondins et développe les lieux à ses frais en ouvrant des routes, en assistant les colons et en effectuant l'arpentage des terres. Il devra être patient, car le canton est officiellement créé seulement en 1801. Il accueille alors des Américains et des Anglo-Saxons.

À cette époque, les Canadiens français préfèrent s'établir sur les terres dans les seigneuries bordant le fleuve Saint-Laurent ou dans des localités desservies par l'Église catholique. Cependant, à compter des années 1840, la rareté des terres disponibles le long du fleuve et l'amélioration des chemins favorisent la migration de Francophones vers les Cantons-de-l'Est. En 1858, la communauté catholique est suffisamment importante pour que la paroisse soit fondée et qu'une église soit construite. La paroisse grandit lorsque 52 familles viennent s'établir en 1879 dans le futur West Shefford. Une décennie plus tard, un syndic commence la construction de l'église actuelle, entre 1889 et 1891, selon les plans de l'architecte Louis-Zéphirin Gauthier, qui conçoit plusieurs bâtiments religieux dans le diocèse de Saint-Hyacinthe. L'entrepreneur Joachim Reid est chargé de l'exécution des travaux. La ville de Bromont occupe aujourd'hui le territoire du village de West Shefford ainsi qu'une partie du village d'Adamsville.

Saint Francois Xavier church, Bromont

Construction 1889-1891 - Before the American Revolution, John Savage, an Irish-born loyalist, is a well-established farmer in New York State. During the War of Independence, he was imprisoned for his ideas and then took refuge in Canada. In 1792, he petitioned the authorities to obtain the canton of Shefford. Without knowing the outcome of the decision, he and his family moved into a log cabin and developed the premises at his expense by opening roads, assisting settlers and surveying the land. He will have to be patient because the township was officially created only in 1801. He then welcomed Americans and Anglo-Saxons. At that time, French Canadians preferred to settle on land in the seigneuries along the St. Lawrence River or in communities served by the Catholic Church. However, starting in the 1840s, the scarcity of available land along the river and the improvement of roads favored the migration of Francophones to the Eastern Townships.

In 1858, the Catholic community was large enough for the parish to be founded and for a church to be built. The parish grows when 52 families come to settle in 1879 in the future West Shefford. A decade later, a trustee began the construction of the current church, between 1889 and 1891, according to the plans of the architect Louis-Zephirin Gauthier, who designs several religious buildings in the diocese of Saint-Hyacinthe. Contractor Joachim Reid is responsible for the execution of the work. The town of Bromont today occupies the village territory of West Shefford and part of the village of Adamsville.

(Source: http://www.patrimoine-culturel.gouv.qc.ca – search Bromont)

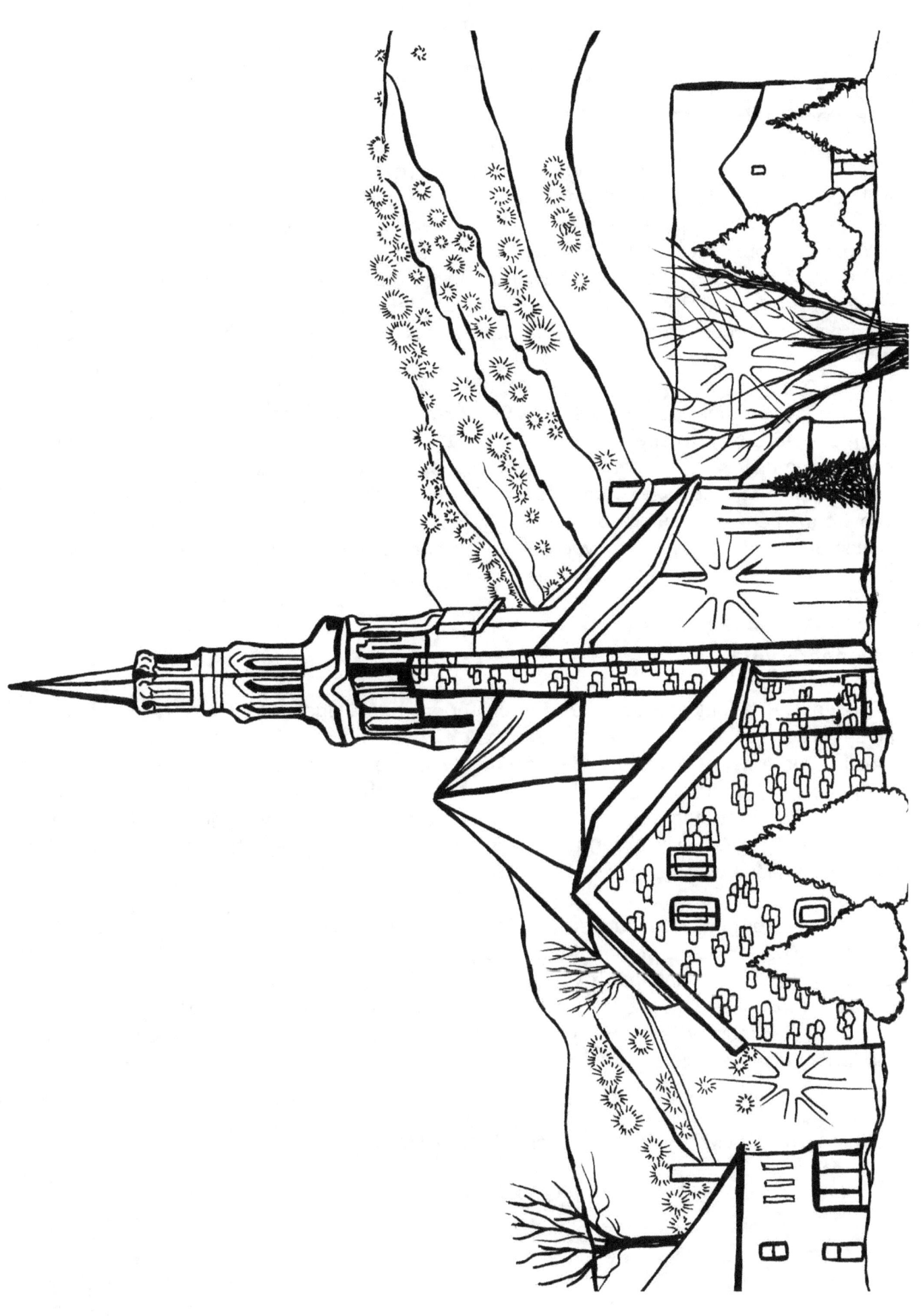

Hôtel de ville, Bromont

La Ville de Bromont occupe aujourd'hui le territoire du village de West Shefford ainsi qu'une partie du territoire du village d'Adamsville. John Savage, américain de naissance mais d'origine irlandaise et loyaliste qui, suite à la guerre d'indépendance américaine, fut le premier habitant de West-Shefford et de toute la région à venir s'établir, en 1793, sur le territoire de ce qui formera plus tard le village de West Shefford incorporé en 1888. Georges Adams, marchand de la seigneurie de Saint-Armand, vint s'établir sur le territoire d'Adamsville après avoir acquis une grande superficie de terrains et un moulin à scie. Le Village d'Adamsville fut incorporé en 1916.

La Ville de Bromont fut fondée en 1964, par des entrepreneurs, les frères Roland et Germain Désourdy (maire de Bromont de 1964 à 1977), selon deux axes majeurs de développement : le secteur récréatif touristique et le secteur industriel de haute technologie, qui devaient cohabiter avec le secteur résidentiel, tout en protégeant l'environnement et la qualité de vie. Une ville à la campagne, diraient certains. Dès lors, la réglementation d'urbanisme, avec des normes rigoureuses, devient la pierre angulaire du développement harmonieux de la Ville.

Bromont City Hall

The Town of Bromont now occupies the territory of the village of West Shefford and part of the village of Adamsville. John Savage, American by birth but of Irish descent, and a loyalist who, following the American War of Independence, was the first inhabitant of West Shefford and of all the region to settle in 1793 on the territory which will later become the village of West Shefford incorporated in 1888. Georges Adams, a merchant of the seigneury of Saint-Armand, came to settle in Adamsville territory after acquiring a large area of land and a sawmill. The Adamsville Village was incorporated in 1916.

The city of Bromont was founded in 1964 by entrepreneurs, brothers Roland and Germain Désourdy (mayor of Bromont from 1964 to 1977), according to two major areas of development: the recreational tourist sector and the high-tech industrial sector, which had to coexist with the residential sector, while protecting the environment and the quality of life. A city life in the country, some would say. Therefore, urban planning regulations, with rigorous standards, have become the cornerstone of the harmonious development of the City.

(Source https://www.bromont.net/choisir-bromont/histoire/)

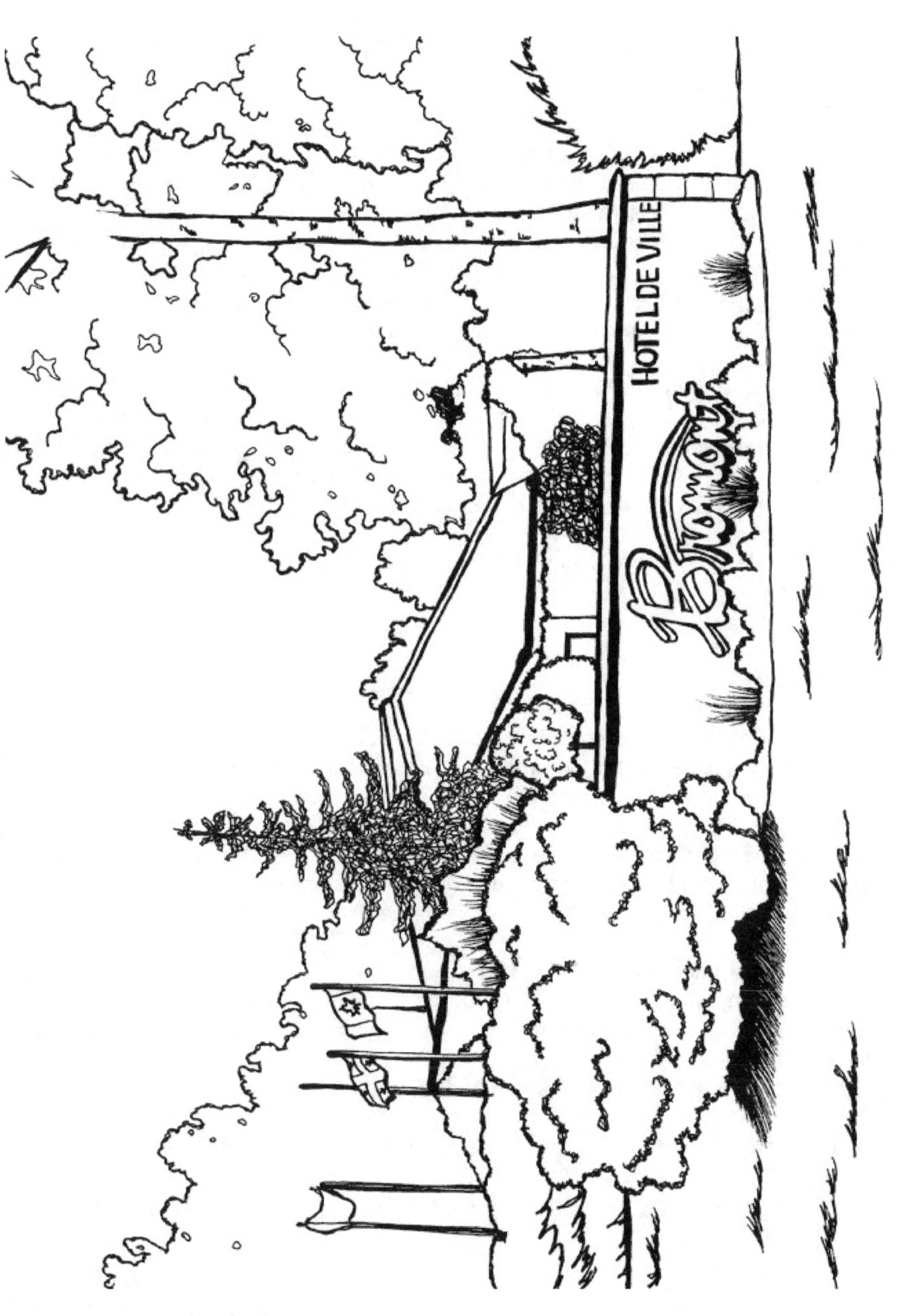

Centre Culturel St-John de Bromont

Joyau architectural dont la construction remonte de 1881 à 1885, le Centre culturel St-John est situé à l'entrée du noyau villageois de Bromont, le Vieux-Village, sur la rue Shefford. Ancienne église anglicane transformée en lieu de diffusion de l'art et de la culture, la Ville de Bromont propose à la population un endroit où les artistes et artisans bromontois et d'ailleurs peuvent s'exprimer. Édifice municipal, le centre culturel abrite également les bureaux administratifs du Service des loisirs, de la culture et de la vie communautaire depuis le 11 septembre 2006.

Depuis son inauguration en 2008, le Centre Culturel St-John de Bromont a choisi la variété, la qualité et le talent d'artistes locaux et prometteurs pour asseoir la crédibilité de son espace de performance. Lieu intime pouvant accueillir jusqu'à 94 spectateurs, le Centre Culturel a acquis un rayonnement culturel considérable dans la communauté grâce à son programme riche et varié.

Pour connaître le programme complet et acheter des billets, visitez le site Web du Centre Culturel.

St-John Cultural Centre

An architectural jewel whose construction dates back to 1881 to 1885, the St. John Cultural Center is located at the entrance to the village core of Bromont, Old Village, on Shefford Street. An old Anglican church transformed into a place of diffusion of art and culture, the City of Bromont offers the population a place where artists and artisans from Bromont and elsewhere can express themselves. The municipal building, the cultural center also houses the administrative offices of the Department of Recreation, Culture and Community Life since September 11, 2006.

Since it was first inaugurated in 2008, the St-John Cultural Centre of Bromont has chosen variety, quality and promising up-and-coming talent of local artists to establish the credibility of its performance space. There is an intimate setting able to welcome up to 94 spectators, the Cultural Centre has gained a considerable cultural range in the community thanks to its rich and diversified program.

For the complete program and to buy tickets, visit the Centre's website.

(Source: https://centreculturelstjohn.com/le-centre/)

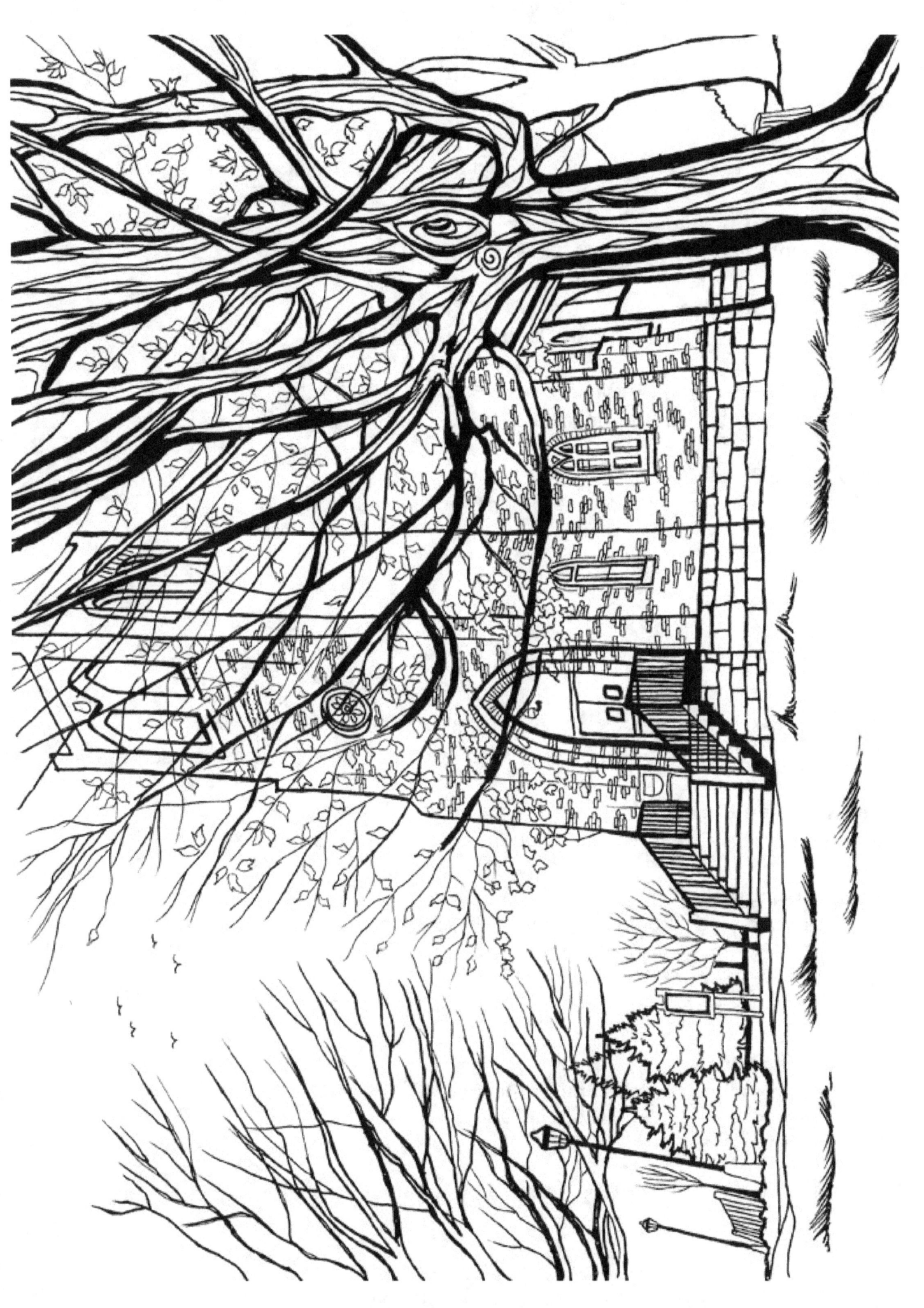

GOLF

Il y a 4 parcours de golf à Bromont, lesquels sont situés aux adresses suivantes :

Golf Chateau Bromont
95, rue Montmorency, Bromont, Québec, J2L 2J1, Canada

Golf Royal Bromont
400, chemin Compton, Bromont, Québec J2L 1E9, Canada

Club de Golf du Vieux Village
50 Rue du Bourgmestre, Bromont, Québec J2L 2R8, Canada

Le Golf des Lacs
1632, boulevard Pierre Laporte, Bromont, Québec J2L 2W7, Canada

GOLF

There are 4 golf courses in Bromont, which are located at the following addresses:

Golf Chateau Bromont
95 Montmorency Street, Bromont, Quebec, J2L 2J1, Canada

Royal Bromont Golf
400 Compton Road, Bromont, Quebec, J2L 1E9, Canada

Club de Golf du Vieux Village
50 du Bourgmestre Street, Bromont, Québec J2L 2R8, Canada

Le Golf des Lacs
1632 Pierre Laporte Blvd., Bromont, Québec, J2L 2W7, Canada

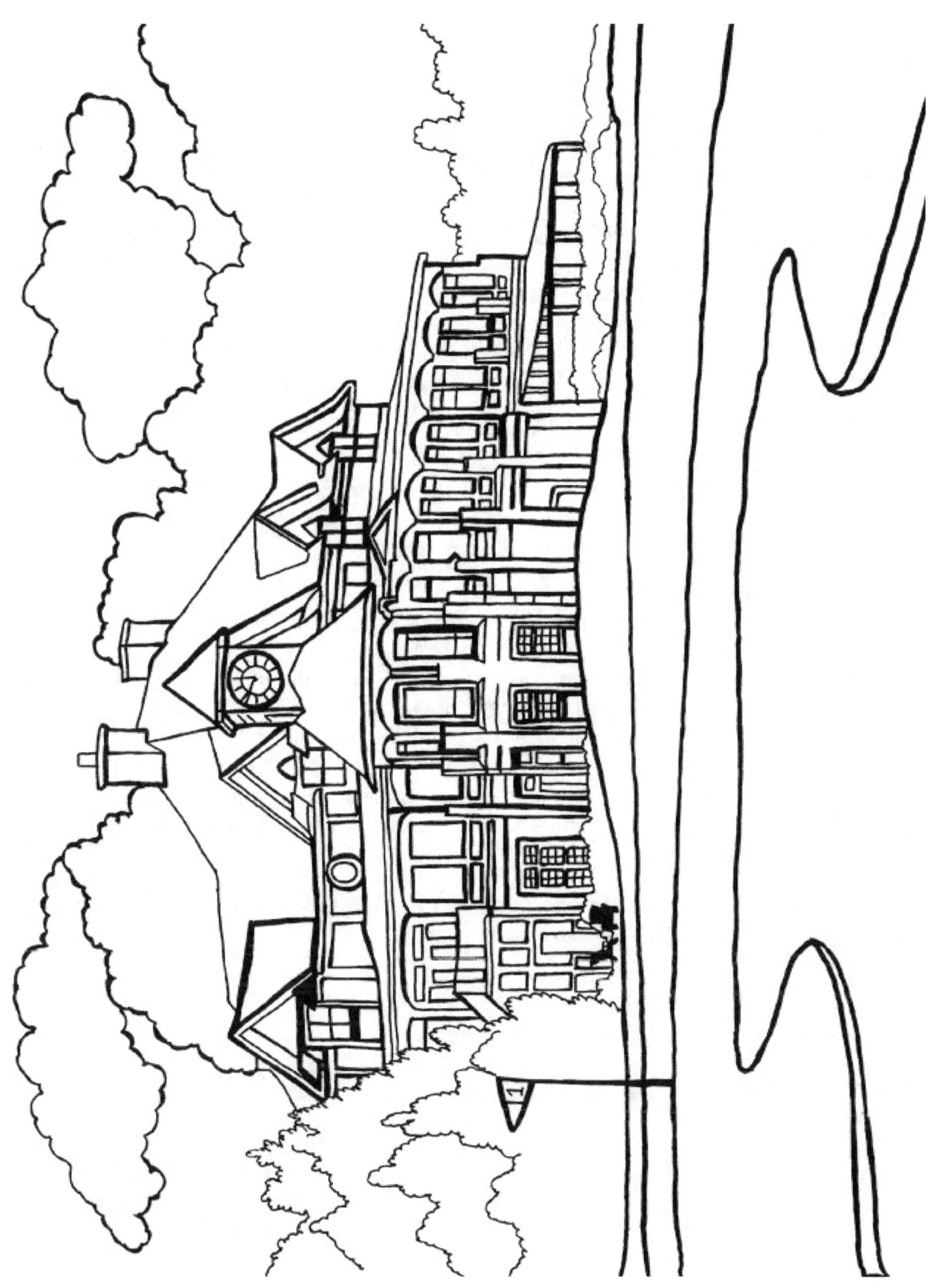

Le Geai Bleu

On peut voir régulièrement le Geai bleu à Bromont. Il peut vivre jusqu'à 18 ans. Il fait preuve d'un comportement singulier en prenant des bains de fourmis. Il se jette par surprise toutes ailes déployées dans une fourmilière obligeant ainsi les insectes affolés à sécréter de l'acide formique pour se défendre. Ce comportement singulier, appelé « formicage », peut s'expliquer par le fait que l'oiseau utilise l'acide formique pour se débarrasser de ses tiques et autres parasites du plumage constituant ainsi pour les fourmis un stock de nourriture en récompense.

Les cris du Geai bleu sont particuliers. Vous pouvez les entendre en recherchant le cri du geai bleu sur youtube.com.

Voir plus : https://www.cantonsdelest.com/

The Blue Jay

The Blue Jay can be seen regularly in Bromont. This beautiful bird can live up to 18 years. The Blue Jay has a particular behavior as it takes ant baths. It throws itself with its wings spread wide into an anthill, hence forcing the panic-stricken ants to secrete formic acid to defend themselves. This unusual behavior is called "anting", and can be explained by the fact that the Blue Jay uses the formic acid to get rid of its ticks and other parasites stuck to its feathers and, as a reward, the ants can feast on the bird's parasites.

You can search on youtube for the sounds they make so you can recognise it if when a blue jay is near you. The sounds are amazing!

See more: https://www.easterntownships.org/

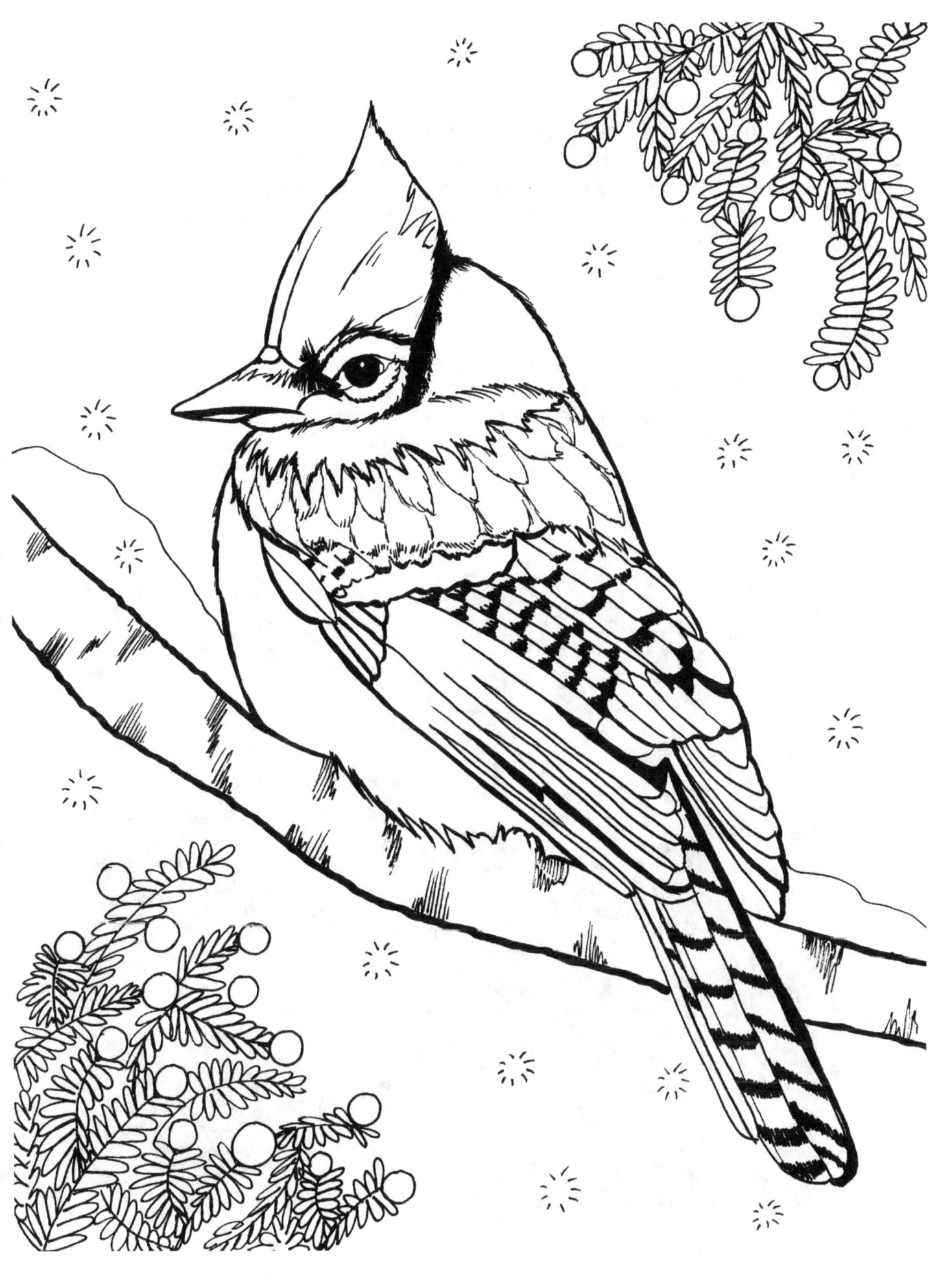

Musée du Chocolat et de la Confiserie

Pour vos déjeuners et lunchs, je vous suggère Le Musée du chocolat et de la confiserie sur la rue Shefford. C'est l'endroit idéal pour vous offrir un repas santé et pour vous sucrer le bec si vous voulez un dessert des plus succulent. L'été vous pouvez utiliser la terrasse en arrière. Si vous désirez rapporter des produits européens, le Musée du chocolat et de la confiserie, vous offre un choix élaboré de confiseries et articles originaux en souvenir.

Musée du Chocolat et de la Confiserie

For your breakfast and lunches, I suggest The Chocolate and Confectionery Museum on Shefford Street. It's the perfect place for a healthy meal and if you have a sweet tooth you can find the most succulent desserts. In the summer you can use the terrace outside in back. And if you want to bring back European products, the Chocolate and Confectionery Museum offers you an elaborate choice of delicious goods and original items as souvenirs.

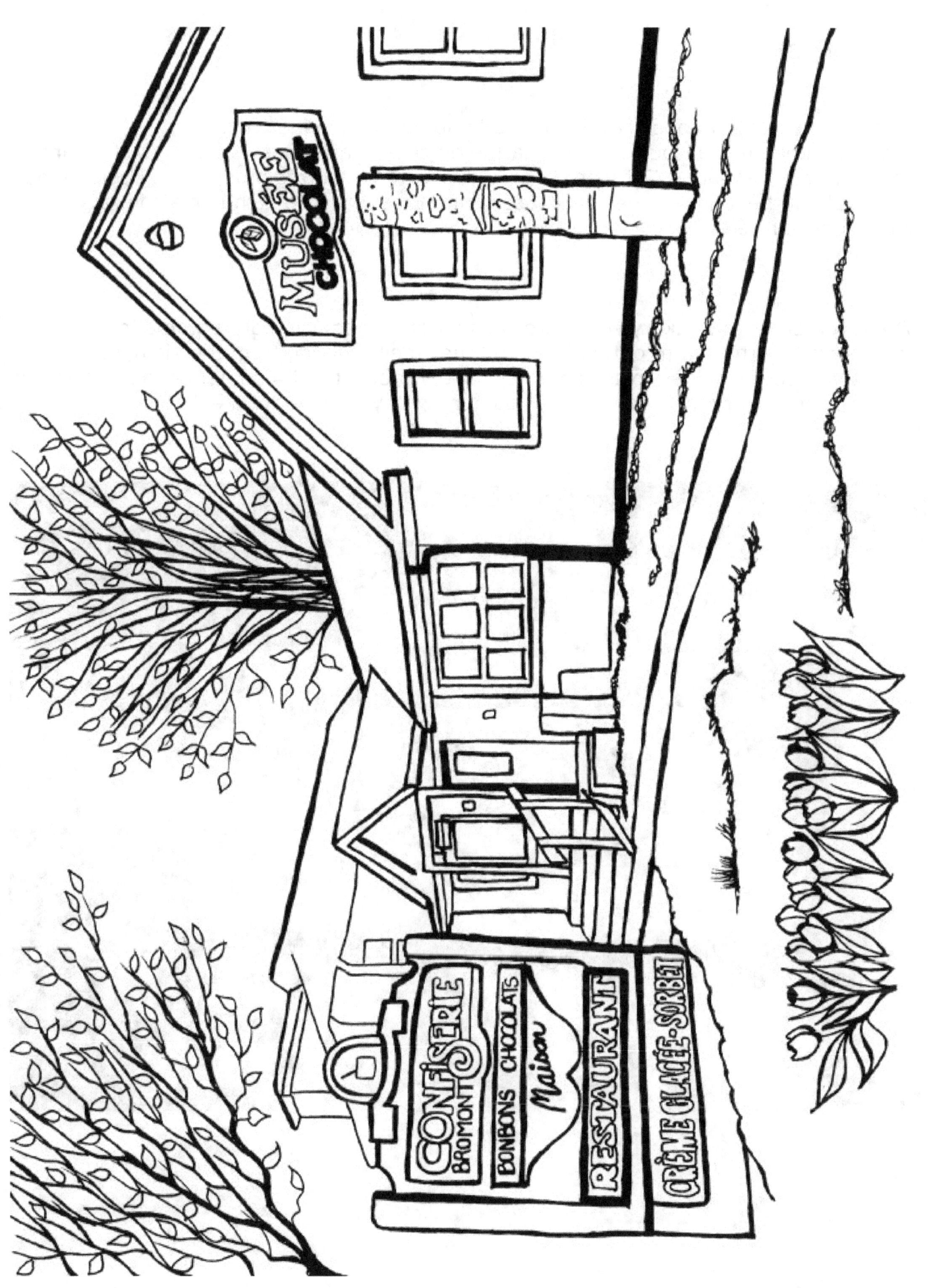

Désirables Gateries

Lorsque vous entrez dans cette boulangerie au décor rustique, vous êtes automatiquement transporté par le charme de celle-ci ainsi que les odeurs émanant de la cuisine. Desirables Gateries propose des tartes et autres produits de boulangerie aux goûts authentiques et des plus succulents. Essayez leur ketchup maison, avec votre repas préféré!

When you enter this bakery which provides a rustic decor, you are automatically transported by the charm of this shop and the smells coming from the kitchen. Desirables Gateries offers pies and other bakery products with authentic tastes and the most succulent. Try their homemade ketchup, with your favorite meal!

Hôtel Chateau Bromont

Magnifiquement situé au pied du Mont Brome et dans une vallée exceptionnelle des Cantons de l'Est, le charme de cet hôtel vous offre beaucoup plus que des vues à couper le souffle. Vous avez un choix extraordinaire d'activités pour toutes les saisons et tous les goûts. Pour en nommer quelques-uns vous pouvez jouer au golf, aller au glissades d'eau, faire du vélo de montagne et en hiver utiliser le fat bike. Vous pouvez aussi faire des randonnés pédestres. À la fin de ce livre, vous avez une liste de toutes les activités disponibles à Bromont.

Après une journée d'activités, l'hôtel vous offre un spa pour vous détendre et assouplir vos muscles.

L'hôtel Château Bromont. fait parti du Domaine Château Bromont et qui comprend aussi l'Auberge Bromont, les Condos Château Bromont et le Golf Château Bromont.

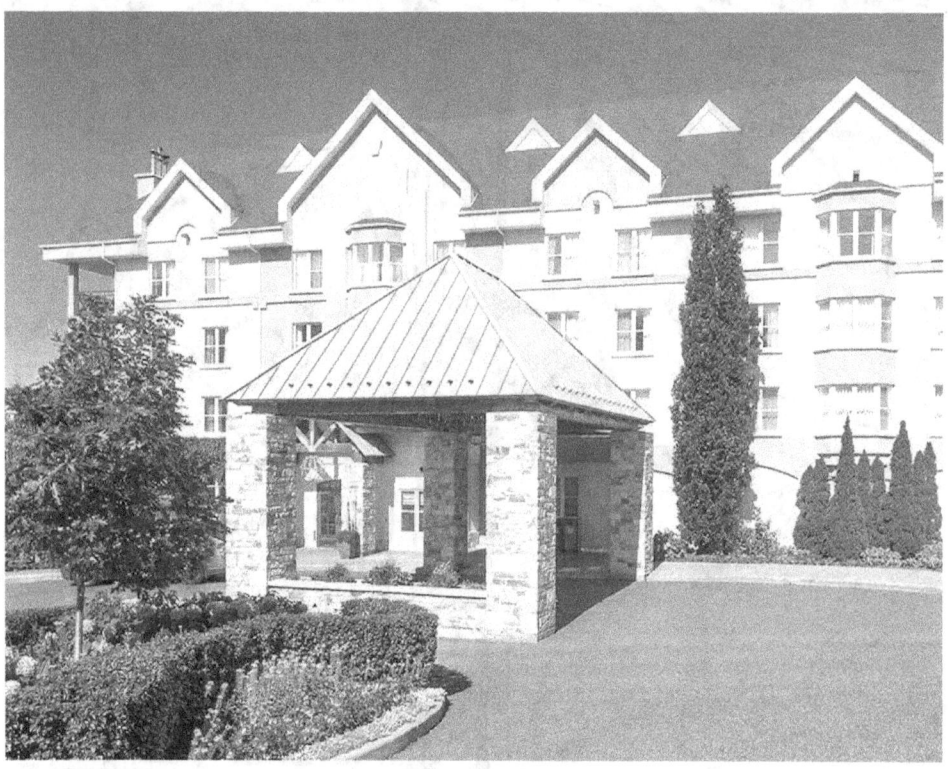

Beautifully located at the foot of Mount Brome and in an exceptional valley of the Eastern Townships, the charm of this hotel offers much more than breathtaking views. You have an extraordinary choice of activities for all seasons and all tastes. To name a few, you can play golf, go for water slides, go mountain biking and in winter use the fat bike. You can also go hiking. At the end of this book, you have a list of all the activities available in Bromont.

After a day of activities, the hotel offers a spa to relax and relax your muscles.

The hotel Château Bromont. is part of Domaine Château Bromont which includes Auberge Bromont, Château Bromont Condos and Golf Château Bromont.

(Source: www.chateaubromont.com)

Factoreries Tanger - Entrepôt

Les Factoreries Tanger Bromont vous offrent les boutiques et magasins dont Aldo, Ardène, Bikini Village, Burton, Carter's OshKosh, Continental, Dynamite / Garage, Ecko, Empire, Guess, Groupe Brande, La Vie en Rose, Laura, Lolë, Pentagone. , Point Zero, Puma, Reebok, Sports Experts / Ambiance, Stokes, Tommy Hilfiger, et Urban Planet pour en nommer quelques-uns.

Tout près de là, les visiteurs auront plaisir à découvrir les restaurants tels que Caféine & Co, East Side Mario's, MacIntosh Pub Bromont. Vous pouvez percevoir la montagne en arrière-plan et traverser par la piste cyclable de La Villageoise, ou emprunter la piste cyclable 'Estriade' située juste à côté.

Tanger Factories - Outlets

The Tanger Bromont Factories offers boutiques and stores including Aldo, Ardene, Bikini Village, Burton, Carter's OshKosh, Continental, Dynamite / Garage, Ecko, Empire, Guess, Brande Group, La Vie en Rose, Laura, Lolë, Pentagon. , Point Zero, Puma, Reebok, Sports Experts / Ambiance, Stokes, Tommy Hilfiger, and Urban Planet to name a few.

Nearby, guests will find restaurants such as Caféine & Co, East Side Mario's and MacIntosh Pub Bromont. You can see the mountain in the background and if you are on a bike trip, this place crosses 'La Villagoise' bike path, or take the Estriade bike path next to it.

(Source:www.easterntownships.org/things-to-do/538/factoreries-tanger-bromont)

Un parc aquatique dans un environnement enchanteur

Ce parc aquatique comprend quatre piscines chauffées et 13 toboggans d'intensité variable. Du plaisir pour toute la famille! Ne manquez pas votre chance d'essayer la nouvelle glissade palpitante: El Barracuda! (Source: tripadvisor.com)

Pour faire une trempette ou vivre des émotions fortes, le Parc aquatique Ski Bromont est l'endroit idéal pour un bain de soleil en famille ! Les intrépides se mesureront aux descentes vertigineuses de la Tornade et des Serpents. Vous pouvez aussi vous éclater dans les rafts, alors que les tout-petits s'éclabousseront à l'Île au trésor ou en descendant les Colimaçons.

(Source: Passeportvacances.com)

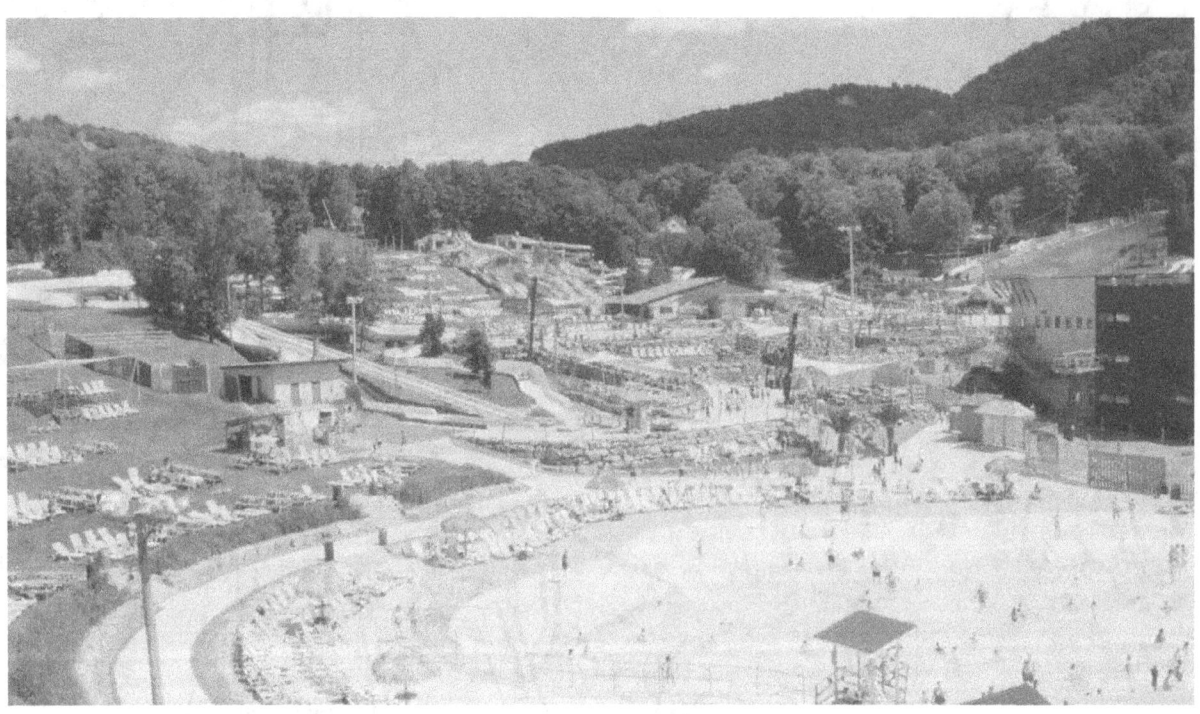

A water park in an enchanting environment

This water park includes four heated pools and 13 slides of varying intensity. Fun for the whole family! Do not miss your chance to try the thrilling new slide: El Barracuda! (Source: tripadvisor.com)

To make a dip or experience strong emotions, the Ski Bromont Water Park is the perfect place for a family sunbath! The intrepid will face the vertiginous descents of the Tornado and Snakes. You can have fun in the rafts, while the toddlers will splash on the Treasure Island or down the Colimaçons.

(Source: PassportVacations.com)

Pour les gens qui aiment le vélo de montagne ou qui veulent entamer cette nouvelle activité peuvent avoir Bromont comme référence.

Bromont offre toute l'information nécessaire pour une aventure des plus mémorables. Ils ont une école de vélo, atelier de réparation, et vous pouvez aussi louer votre bicycle. Vous pouvez vous abonner ou payer votre billet par visite, obtenir des informations pratiques ainsi que les nouvelles et événements.

En visitant le site web de skibromont.com, allez dans l'onglet 'vélo de montagne' vous trouverez toute l'information nécessaire afin de planifier un séjour et une expérience des plus mémorables.

Il y a aussi le Fat Bike. Cette nouvelle activité offre aux gens adeptes de vélo de voyager en bicycle même l'hiver. La ville de Bromont prépare les sentiers pour les fat bike tous les hivers afin de rendre cette activité très accessible pour toute la famille!

Vous pouvez aussi louer le Fat Bike. Essayer l'expérience des randonnées en bicycle l'hiver!

For people who love mountain biking or want to start this new activity may have Bromont as a reference.

Bromont offers all the information you need for a most memorable adventure. They have a bike school, repair shop, and you can also rent your bicycle. You can subscribe or pay for your ticket per visit, get practical information as well as news and events.

By visiting the web site of skibromont.com, go to the tab 'mountain bike' you will find all the necessary information to plan a trip and a most memorable experience.

There is also the Fat Bike. This new activity offers cycling enthusiasts the chance to travel by bicycle even in winter. The city of Bromont prepares trails for fat bikes every winter to make this activity very accessible for the whole family!

You can also rent the Fat Bike. Try the winter bike ride!

(Source: **https://skibromont.com › section › velo-de-montagne**)

La biodiversité à Bromont

L'environnement présent dans les limites de Bromont a permis la mise en place d'écosystèmes particuliers; en effet, le relief montagneux, la présence d'eau sous forme de lacs et rivières, l'assemblage d'arbres et l'étendue de prairies, permettent à diverses flores et faune de s'y épanouir. Sur le mont Gale, il est possible d'observer des espèces d'amphibiens qui ne prospèrent qu'à des altitudes plus élevées; les lacs abritent de nombreuses espèces de poissons, d'amphibiens, d'oiseaux aquatiques, de tortues et de mammifères aquatiques tels que le rat musqué. Les champs et les forêts servent de terrain de reproduction à de nombreuses espèces d'oiseaux, dont certaines restent toute l'année, bien qu'une grande partie migre vers le sud pendant les mois les plus froids; Les Bernaches du Canada, les étourneaux sansonnets, les corbeaux d'Amérique et les mésanges à tête noire, sont quelques-unes des espèces que l'on retrouve ici. La majorité de Bromont est couverte de forêts. La biodiversité est une fierté et Bromont souhaite la respecter.

Biodiversity in Bromont

The environment present in the limits of Bromont allows the establishment of particular ecosystems; in fact, the mountainous terrain, the presence of water in the form of lakes and rivers, the assembly of trees and the expanse of meadows, allow various flora and fauna to flourish there. On Mount Gale, it is possible to observe amphibian species that thrive only at higher altitudes; lakes are home to many species of fish, amphibians, waterfowl, turtles and aquatic mammals such as muskrats. The fields and forests serve as breeding grounds for many bird species, some of which remain throughout the year, although most migrate south during the coldest months; Canada geese, starlings, crows and black-capped chickadees, to name a few are among the species here. The majority of Bromont is forested. In Bromont we pride ourselves with this biodiversity and we wish to respect it.

Source: Wikipedia

Ski Bromont

Ski Bromont est un Centre de ski touristique 4 saisons qui vous attend pour le découvrir! En hiver, il y a 450 acres de terrain skiable avec 155 sentiers et des clairières couvrant 7 coteaux. C'est la plus grande zone skiable éclairée en Amérique. Vous y touverez aussi 6 parcs de neige, 9 remontées mécaniques, avec plus de 1 200 canons à neige, ce qui offre d' excellentes conditions de neige jour et nuit.

En été, le magnifique parc aquatique offre plus de 20 activités pour toute la famille, y compris des tubes gonflables pour vous faire tourbillonner, une piscine à vagues chauffée et des luges alpines palpitantes: toute la famille profitera des vagues de plaisir!

Il y a en outre sur le site, 21 sentiers pour les vélos de montagne de quoi satisfaire les débutants et les experts étant accessible en télésiège. De plus, un superbe parc à vélos appelé « wallrides » s'y trouve.

Ski Bromont

Ski Bromont is a 4 seasons tourist ski center waiting for you to discover! In winter, there are 450 acres of skiable hills with 155 trails and clearings covering 7 hillsides. It is the largest illuminated skiable area in America. You will also find 6 snow parks, 9 lifts, with more than 1,200 snow cannons, which offers excellent snow conditions day and night.

In summer, the beautiful water park offers more than 20 activities for the whole family, including swirling inflatable tubes, a heated wave pool and exciting alpine sledding - the whole family can enjoy!

There are also 21 trails for mountain biking on the site, to satisfy beginners and experts. They are also accessible by chairlift. In addition, a beautiful bike park called "wallrides" is located there.

(Source: skibromont.com)

Le Parc Équestre de Bromont

Au début des années 70, alors que le Maire Drapeau milite pour l'obtention des Jeux Olympiques à Montréal, Monsieur Roland Désourdy, l'un des fondateurs de la Ville de Bromont, le soutient et propose de construire un parc pour accueillir les épreuves équestres de la 21e édition olympique.

Le site reçoit l'accréditation en 1974 et de là, se construisent les installations qui, en 1976, accueilleront les athlètes et les visiteurs.

Après les Jeux Olympiques de Montréal, le centre équestre a continué son rayonnement international en présentant des épreuves de haut niveau dont l'International Bromont, concours réalisé sous la direction de Roger Deslauriers. Le centre équestre qu'il administre comprend, depuis les années 1970, une école d'équitation très renommée. En fait, il s'agit de la plus importante entreprise au Québec pour l'hébergement, et la vente de chevaux de compétition. Cette notoriété permet à son propriétaire de donner annuellement des stages de formation en France, en Suisse, en Belgique et en Autriche. (En référence: La Presse, 1er juillet 2001, p. A14.) Une visite au centre équestre, c'est aussi prendre le temps de savourer un moment d'histoire.

The Bromont Equestrian Park

In the early 1970s, while Mayor Drapeau campaigned to have the Olympic Games in Montreal, Mr. Roland Désourdy, one of the founders of the City of Bromont, supported him and proposed to build a center to host equestrian events of the 21st Olympic edition.

The site received accreditation in 1974, and from there the facilities were built and in 1976, the Park welcomed athletes and visitors from all over the world.

Following the Montreal Olympics, the equestrian center continued its international influence by presenting high level events, including the International Bromont, which is a competition conducted under the direction of Roger Deslauriers. The equestrian center that he administers includes, since the 1970s, a very famous riding school. In fact, it is the largest company in Quebec for hosting and selling competitive horses. This reputation allows its owner to give annual training courses in France, Switzerland, Belgium and Austria. (Reference: La Presse, July 1, 2001, p. A14.) A visit to the equestrian park is also to enjoy a moment of history.

(Source: http://peobromont.org/)

Centre national de cyclisme de Bromont

Le CNCB a été créé dans une optique de partage où l'on a imaginé les cyclistes, entraîneurs et adeptes de l'ensemble des disciplines cyclistes se rencontrant, s'entraînant, et partageant une expérience qui se voulait unique. L'hébergement à court et moyen terme offert sur un site regroupant tous les atouts nécessaires à la tenue de camps d'entraînement diversifiés à prix abordable allait rendre ce rêve possible. Suite à plus de 19 ans d'existence, le CNCB est maintenant un lieu privilégié pour l'entraînement. Notre site de 20 acres comprend : 5 différentes pistes d'habileté en BMX et vélo de montagne, une piste provinciale de BMX, 4,5 km de sentiers de vélo et l'unique vélodrome au Québec. Le site est entouré d'une variété impressionnante de routes, en plus d'être situé à proximité de Ski Bromont (DH) et d'offrir l'accès au vaste réseau des sentiers naturels de la ville (+ de 50 km) et ce, dans un rayon de moins de 5 km de notre emplacement.

Le CNCB a vu le jour en 1997 grâce à un groupe de cyclistes fortement impliqués dans leurs sports et résidants de la ville. Avec le rayonnement de ses événements, Bromont et ce même groupe aidé par la fédération, réussissent à obtenir une subvention de 1,9 million de dollars. Ce montant servit à acquérir un terrain de 20 acres, acheter et déménager le vélodrome olympique d'Atlanta et construire le bâtiment principal du Centre comme nous le connaissons aujourd'hui.

National Cycling Center - Bromont

The CNCB was created to envision a place where one could imagine cyclists, coaches and fans of all cycling disciplines to meet, train, and share a very unique experience. The short- and medium-term accommodations is offered on the site and gathers all the advantages necessary for the holding of diversified training camps at an affordable price. Following more than 19 years of existence, the CNCB is now a privileged place for training. Our 20-acre site includes: 5 different BMX and mountain bike trails, a provincial BMX track, 4.5 km of bike trails and the only velodrome in Quebec. The site is surrounded by an impressive variety of roads, in addition to being located near Ski Bromont (DH) and offering access to the vast network of nature trails in the city (more than 50 km) and, within a radius of less than 5 km from our location.

The CNCB was born in 1997 thanks to a group of cyclists strongly involved in their sport and living in the city. With the influence of its events, Bromont and this same group helped by the federation, managed to obtain a grant of 1.9 million dollars. This amount was used to acquire a 20-acre lot, buy and relocate the Atlanta Olympic Velodrome and build the main building of the Center as we know it today.

Source: https://centrenationalbromont.com

L'aéroport Roland Désourdy

Cet aéroport a été construit pour l'aviation de type sportif; De plus, une école s'y trouve et exploite trois avions monomoteurs légers classique, dont le Cessna 150, le Cessna 172 et le Piper Cherokee. Durant les camps de printemps et de fin d'été ceux-ci sont dédiés aux vols d'initiation pour les enfants et en été aux jeunes étudiants pilotes pour vol en solo et licences de pilote de planeur. Les cadets de l'Aviation royale canadienne volent aussi les planeurs Schweizer SGS 2-33 avec remorqueur et le chien O-1 (Cessna L-19).

Basé à l'aéroport Roland-Désourdy, est le club ACE Glider. Les opérations de vol à voile s'étendent normalement d'avril à octobre. Au cours des dernières décennies du 20e siècle, les vols privés et les petits aéronefs ont progressivement diminué. La flotte de cette région est vieillissante et très peu d'avions neufs sont vus en raison de la hausse des coûts. La possibilité de voler en ultra-léger, en deltaplane et en parapente attire de nombreux passionnés de vol.

The Roland Désourdy airport

This airport was built for sports-type aviation; Also a school is located there and operates three classic single-engine light aircraft, including the Cessna 150, the Cessna 172 and the Piper Cherokee. During the spring and end of summer camps, they are dedicated to introductory flights for children and in summer to young student pilots for solo flight and glider pilot licenses. Royal Canadian Air Cadets also fly Schweizer SGS 2-33 with tug and O-1 (Cessna L-19).

Based at the Roland-Désourdy airport, is the ACE Glider club. Gliding operations normally run from April to October. In the last decades, private aircrafts and small aircraft flights have been steadily decreasing. The fleet in this region is aging and very few new aircraft are seen due to rising costs. Nevertheless, the ability to fly ultra-light, hang gliding and paragliding, attracts many flying enthusiasts.

(Source: Wikipedia)

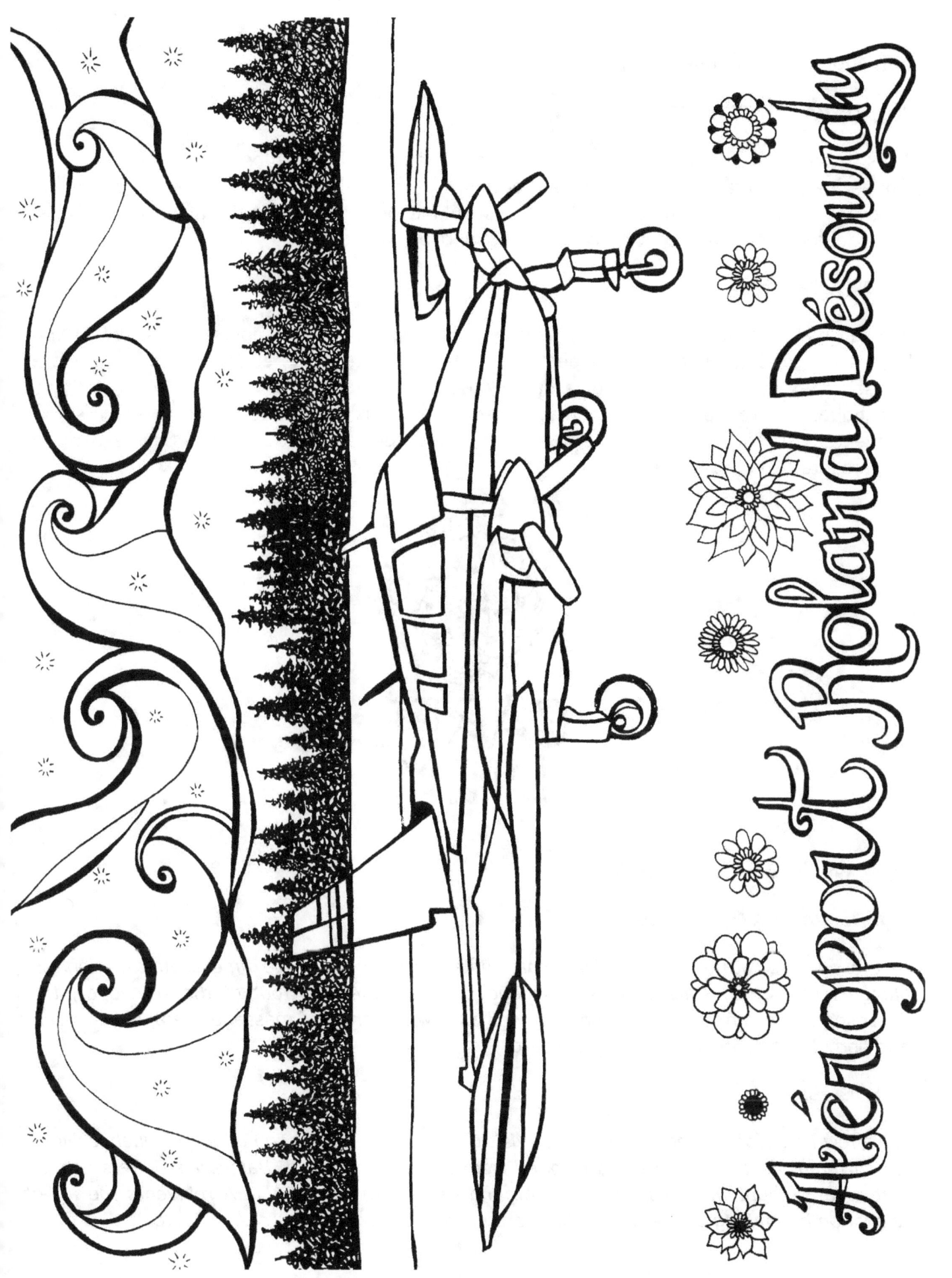

Pour une détente bien mérité

AMERISPA CHÂTEAU BROMONT

Dans l'atmosphère paisible de Amerispa Château Bromont, où le temps semble immobile, plongez dans un état profond de détente et de bien-être. Au pied des pistes de ski, ce centre Amerispa vous propose un spa nordique, ainsi qu'une large gamme de thérapies de massage, soins de la peau et soins du corps. (Source: amerispa.ca)

BALNEA SPA

Pour un ressourcement de quelques heures ou une escapade d'une journée, visitez BALNEA, le plus vaste domaine spa au Québec ayant une équipe des plus attentionnée. Les soins et massages inspirés des quatre coins du monde, Balnéa vous offre aussi les aires de repos éclectiques, les randonnées en montagne, et le yoga aux abords de son lac privé; BALNEA réinvente l'art de la détente en conviant tous les sens pour vivre une expérience renversante.(Source: Balnea.ca)

For a well deserved relaxation

AMERISPA CHATEAU BROMONT

In the peaceful atmosphere of Amerispa Château Bromont, where time seems motionless, plunge into a deep state of relaxation and well-being. At the foot of the ski slopes, this Amerispa center offers a Nordic spa, as well as a wide range of massage therapies, skincare and body treatments. (Source: amerispa.ca)

BALNEA SPA

For a few hours of healing or a day trip, visit BALNEA, the largest spa estate in Quebec with a caring team. Care and massages inspired from all over the world, Balnéa also offers eclectic rest areas, mountain walks, and yoga around its private lake; BALNEA reinvents the art of relaxation by inviting all the senses for a stunning experience. (Source: Balnea.ca)

La fleur-de-lys

La fleur-de-lys, symbole de la présence française en Amérique du Nord, figure sur le drapeau du Québec depuis 1948 et sur les drapeaux de plusieurs autres communautés francophones du Canada et des États-Unis. Les francophones du Québec représentent 19,5 % de la population canadienne et 81,2 % de la population québécoise. 90 % de toute la population francophone du Canada habite au Québec. Selon un recensement effectué en 2001, l'une des villes au Québec ayant une forte concentration de francophones est située à Rivière-du-Loup ayant un pourcentage de 98,6 %.

Entre autres, Halifax étant la plus grande ville des provinces Atlantiques, a une population de 7 000 francophones. La plupart sont Acadiens. Chezzetcook-Ouest et Grand-Désert, dans l'est de la ville, sont deux anciens villages acadiens. Cette culture y fut présente jusque dans les années 1950 et peu d'habitants parlent aujourd'hui le français. Halifax est une ville cosmopolite et la majorité des Acadiens y sont éparpillés.

The Fleur-de-lys

The fleur-de-lys, a symbol of the French presence in North America, has been on the Quebec flag since 1948 and on the flags of several other French-speaking communities in Canada and the United States. Francophones in Quebec represent 19.5% of the Canadian population and 81.2% of the Quebec population. 90% of all Francophones in Canada live in Quebec. According to a census conducted in 2001, one of the cities in Quebec with a high concentration of Francophones is located in Rivière-du-Loup with a percentage of 98.6%.

Halifax, for example, is the largest city in the Atlantic Provinces, with a population of 7,000 Francophones, most of whom are Acadians. Chezzetcook West and Grand Desert, in the east end of the city, are two old Acadian villages. This culture was present until the 1950s and few people speak French today. Halifax is a cosmopolitan city and the majority of Acadians are scattered there.

(Source: Wikipedia)

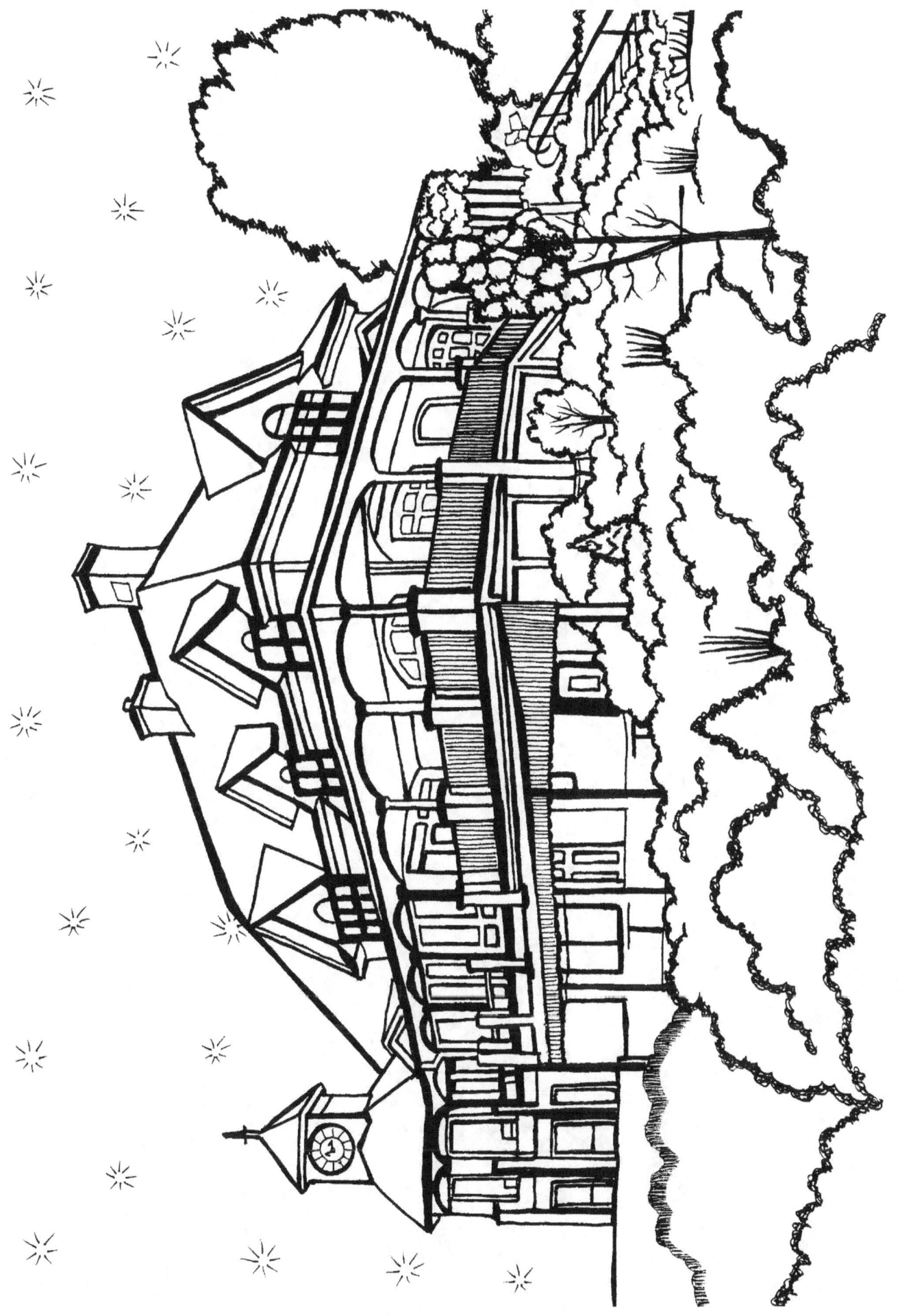

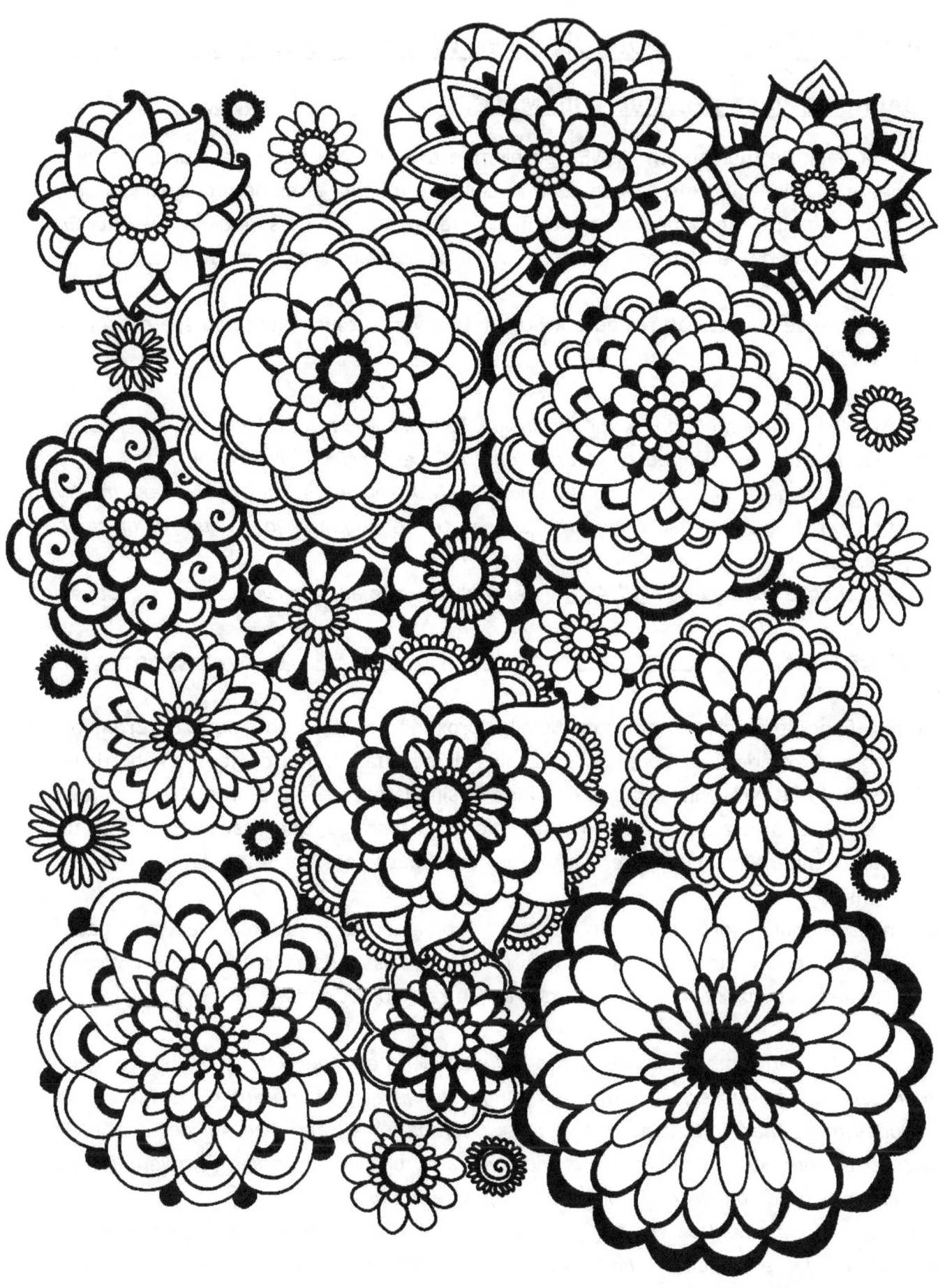

QUOI FAIRE À BROMONT – WHAT TO DO IN BROMONT

BALNEA SPA ET RÉSERVE THERMALE www.balnea.ca

Juché à flanc de montagne, BALNEA surplombe une réserve naturelle d'une beauté à couper le souffle. Soins inspirés des quatre coins du monde, aires de repos éclectiques, fine cuisine santé, randonnée en montagne, yoga aux abords de son lac privé; BALNEA réinvente l'art de la détente en conviant tous les sens à vivre une expérience renversante.

L'expérience se poursuit au restaurant LUMAMI, ouvert à tous, clients du spa ou non, 7 jours sur 7.

***BALNEA is perched on a mountainside, amidst a breathtaking private nature reserve. Treatments inspired by international cultures, eclectic relaxation areas, tasty nutritious cuisine, hiking, yoga by the lake; BALNEA reinvents the art of relaxation by creating an ambience that allows the senses to be engaged in a truly astonishing experience.

The experience continues at LUMAMI restaurant, open to all, spa clients or not, 7 days on 7.

- DIVERTIGO www.divertigo.fun

Situé à flanc de montagne du mont Soleil à proximité du parc aquatique de Bromont, montagne d'expériences, Divertigo offre plus d'une quarantaine de jeux d'hébertisme aérien ainsi que tyroliennes, mur d'escalade et simulateur de chute libre. D'autres jeux comme la méga balançoire d'une hauteur de 30 pieds ainsi que l'escalier en bout de poteaux viennent complémenter l'offre où vous passerez par toute la gamme des émotions.

Le méga module monté sur pieux contient 4 niveaux de hauteur où les tous petits pourront s'amuser aisément au premier niveau tandis que les plus grands pourront profiter des niveaux 2 à 4 en plus de tous les autres jeux et défis.

***Located on the mountainside of the mount Soleil near the water park of Bromont, montagne d'expériences, Divertigo is a huge zipline and adventure course tours. It includes more than forty rope games plus a climbing wall and free fall device. Other games like our 30 feet mega swing and our game of climbing poles complement the adventure where you will go through all range of emotions.

The huge module built on wooden poles contains 4 levels of height where children will be able to play easily on the first level while the taller ones will enjoy levels 2 to 4 in addition to all the other games and challenges.

RÉSEAUX DE SENTIERS sentiersbromont.org

Les sentiers municipaux à Bromont totalisent 100 km. Ils sillonnent la montagne, les cœurs villageois, les lacs, les milieux résidentiels, les entreprises du Parc scientifique et offrent parfois des vues imprenables sur les massifs du mont Brome. Les sentiers récréatifs sont répartis dans 5 réseaux :
- Réseau villageois
- Réseau du mont Berthier
- Réseau de la montagne
- Réseau du mont Oak
- Réseau du lac Gale
- Bromont, montagne d'expériences propose également 39 km de sentiers polyvalents.

*** HIKING TRAILS

Bromont's municipal trails add up to 100 km. They cross the mountain, the heart of the Old-Bromont, lakes, residential areas, the Scientific Park and offer mesmerizing views on mount Brome. The recreational trails are divided within 5 networks:
- Villageois network
- Mount Berthier network
- Mountain network
- Mount Oak network
- Gale lake network
- Bromont, montagne d'expériences also offers more than 39 km of multiuse trails.

PISTES CYCLABLES L'ESTRIADES ET SON RÉSEAU estriade.net

La Route Verte 4 relie le Vieux-Bromont à l'Estriade et son réseau de + 60Km de piste cyclable incluant le parc National de la Yamaska. Le plus grand terrain de jeu des Cantons de l'Est réservé uniquement au vélo! Des cartes sont disponibles au bureau d'information touristique de Bromont.

*** BIKE PATH ESTRIADE AND IT'S NETWORK

The Route Verte 4 connect the Old-Bromont to the Estriade and it's network of more than 60km of bike path including Yamaska National park. The longuest bike path network in the Eastern Townships! Maps are available at Bromont's tourist information center.

La Route des Vins www.laroutedesvins.ca

En empruntant la **Route des vins**, vous éveillerez tous vos sens! En auto ou en vélo, à travers montagnes et vallées, vous partagerez votre amour du vin avec 22 vignerons passionnés. Imaginez, 60 % de la production viticole québécoise se trouve sur ce seul circuit de vins signalisé au Québec qui s'étire sur 140 km de villages pittoresques. En plus de déguster ses vins et ses autres produits, vous êtes invité à découvrir plus d'une centaine de partenaires appelés « les Amis de la Route des vins ». Parmi eux vous dénicherez des lieux d'hébergement, des restos, de nombreux attraits agrotouristiques, culturels et de plein air.

La ville de Bromont est l'un des nombreux points de départ de la Route des vins. Les agents touristiques du Bureau d'information de Bromont se feront un plaisir de vous conseiller une virée vitivinicole.

*****By taking the Wine Route**, you will awaken all your senses! By car or by bike, through mountains and valleys, you will share your love of wine with 22 passionate winemakers. Imagine, 60% of the wine production in Quebec is on this single wine route marked in Quebec that stretches over 140 km of picturesque villages. In addition to tasting its wines and other products, you are invited to discover over a hundred partners called "Friends of the Wine Route". Among them you will find places of accommodation, restaurants, many attractions agrotourism, cultural and outdoor.*

The city of Bromont is one of the many starting points of the Wine Route. Tourist agents from the Bromont Information Office will be happy to recommend a wine tour.

ORFORD EXPRESS - www.orfordexpress.com

Découvrez les magnifiques paysages des Cantons-de-l'Est entre Magog et Bromont en dégustant un bon repas à bord du train **Orford Express**. L'escapade inclut un repas gastronomique servi à bord. Trois voitures confortables sont disponibles pour une capacité totale de 212 places assises. Important IL FAUT RÉSERVER!

****Discover the beautiful landscapes of the Eastern Townships between Magog and Bromont while having a good meal aboard the Orford Express train. The getaway includes a gourmet meal served on board. Three comfortable cars are available for a total capacity of 212 seats. Important you MUST RESERVE your seats!*

Pour plus d'informations sur QUOI FAIRE, OÙ LOGER, QUELS RESTAURANTS, QUELS ÉVÉNEMENTS, et pour le TOURISME D'AFFAIRES,
Visitez le site : tourismebromont.com

FOR MORE INFORMATION ON WHAT TO DO, WHERE TO STAY, WHICH RESTAURANTS, WHAT EVENTS, AND FOR BUSINESS TOURISM,
Visit: tourismebromont.com (English available)

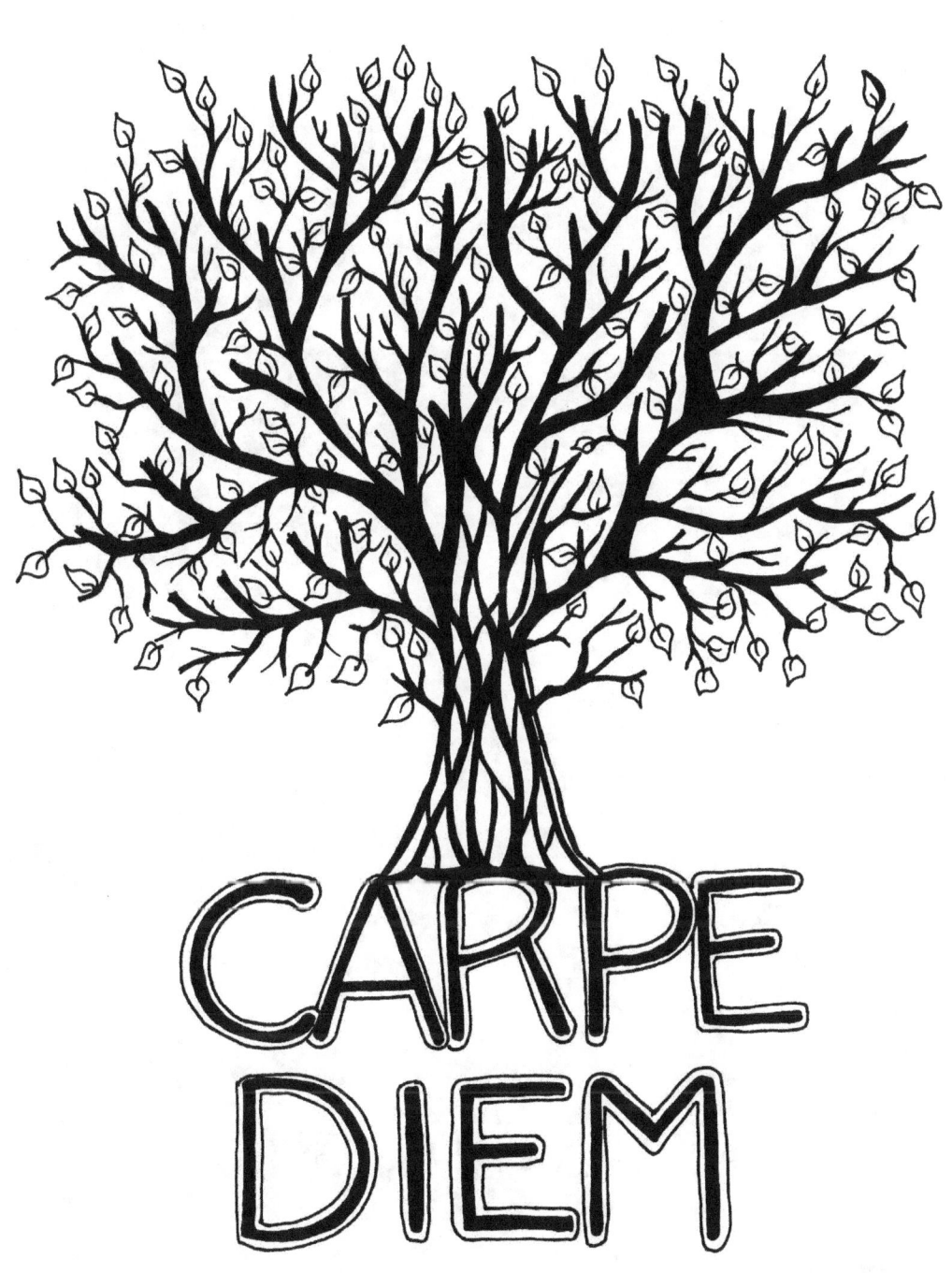

About You-Color and Nancy Béliveau, Artist and CEO:

Over years of working in a corporate environment in Montreal, Nancy discovered the benefits of coloring to relax and recharge from the go-go demands of work and a modern lifestyle. As an artist, Nancy was soon creating her own art for others to color and enjoy the benefits from the activity of coloring

Finally, she left her corporate job to establish You-Color. This way she can respond to a growing demand for her coloring books. Today, you can find many of her coloring books on Amazon.com

À propos de You-Color et de Nancy Béliveau, artiste et chef de l'entreprise:

Au cours de nombreuses années à travailler au sein d'une entreprise corporative montréalaise, Nancy a découvert les avantages de l'activité du coloriage pour adultes, comme moyen de se détendre et de se ressourcer afin de faire face aux exigences du travail et à un style de vie moderne. En tant qu'artiste, Nancy a rapidement créé ses propres œuvres pour que les autres puissent les colorier et apprécier les bénéfices de cette activité - Finalement, elle a quitté son travail pour créer You-Color afin de répondre à la demande croissante pour ses livres à colorier. Aujourd'hui, vous pouvez trouver plusieurs de ses livres à colorier sur Amazon.com.

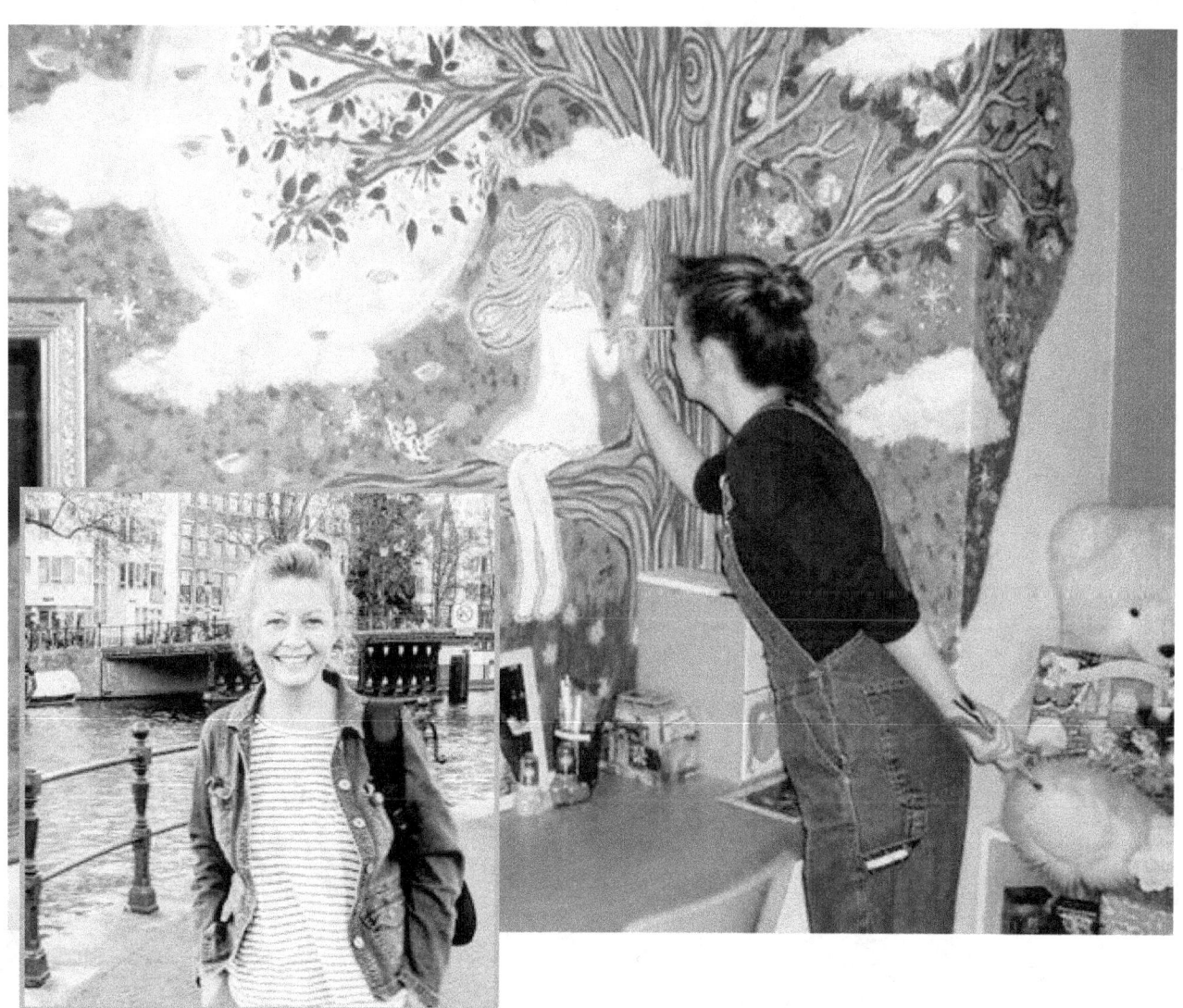